王力春 编　荆霄鹏 书

U0143404

字根速练

正楷入门

45个字根　270字练好正楷

字根是构成汉字的基础部件，写好一个字根，掌握一类汉字。

偏旁部件

浙江古籍出版社

第十六节 字根寒

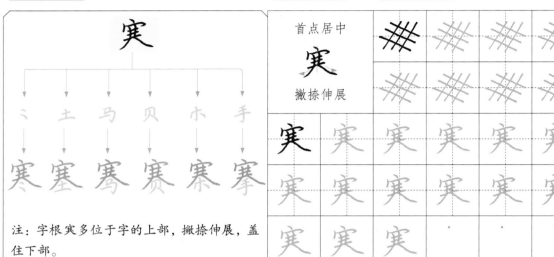

字根导图

注：字根寒多位于字的上部，撇捺伸展，盖住下部。

字根解析 **字根控笔**

首点居中 寒 撇捺伸展

字根应用

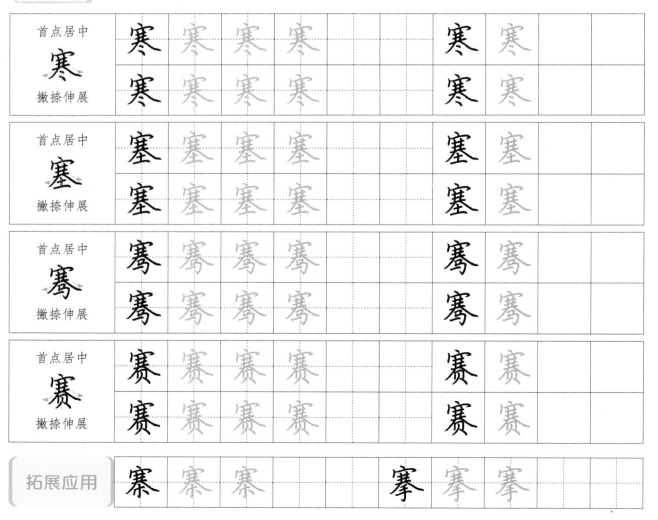

首点居中 寒 撇捺伸展

首点居中 塞 撇捺伸展

首点居中 骞 撇捺伸展

首点居中 赛 撇捺伸展

拓展应用 寨 搴

前 言

　　练字有很多方法，至于哪种方法好，则是见仁见智。在目前已有的练字方法之外，本套图书提出了"字根速练法"，能够让您初学正楷时如虎添翼、事半功倍。

　　什么是字根呢？简单地说，字根就是构成汉字最重要、最基本的单位。这里的"单位"是广义上的，包括一个字的上、下、左、右、内、外任何一个部分，可以是字典中的部首，也可以是非部首的偏旁；可以是独体字，也可以是合体字，甚至可以是基本笔画。本套图书将字根分为基本笔画字根、偏旁部件字根和常用字字根三大类。

　　如何快速练好字呢？首先要明确几点。第一，"字"是对象。这里所说的"字"，指的是硬笔字而非毛笔字。硬笔技法相对毛笔技法简要，硬笔字书写更加快捷，相对来说更易速成。第二，"好"是目标。"好"到什么程度？主要是符合典范美感，告别难看、蹩脚的字，在用笔、结体和整体协调感方面达到比较好的程度。第三，"练"是途径。将不同字根与其他部件组合起来，写好一个字根，能够掌握一类汉字。第四，"快"是结果。我们推荐的"字根速练法"就是以书法内在审美规律为暗线，以字根为明线，双线并举，层层深入。字根与部件或左或右、或上或下组合，即可组成一个全新的汉字，如轮轴一般，互相配合，让您轻松玩转汉字。

　　本字帖主要是偏旁部件字根训练，另外还设置了双姿要领、控笔训练、作品欣赏与创作等板块，帮您更高效练字。

<div align="right">

入 青

2024 年 2 月

</div>

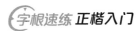
第十五节 字根 隹

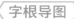
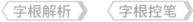

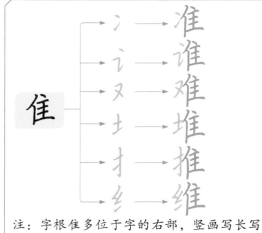

注：字根隹多位于字的右部，竖画写长写直，多横等距。

多横等距 隹 左竖写长	卅	卅	卅	卅	卅	
	卅	卅	卅	卅	卅	
隹	隹	隹	隹	隹	隹	隹
隹	隹	隹	隹	隹	隹	
隹	隹	隹				

字根应用

多横等距 准 竖画写长	准	准	准	准		准	准		
	准	准	准	准		准	准		

多横等距 谁 竖画写长	谁	谁	谁	谁		谁	谁		
	谁	谁	谁	谁		谁	谁		

多横等距 难 竖画写长	难	难	难	难		难	难		
	难	难	难	难		难	难		

多横等距 堆 竖画写长	堆	堆	堆	堆		堆	堆		
	堆	堆	堆	堆		堆	堆		

拓展应用	推	推	推			维	维	维		

目　录

第十四节 字根 艹

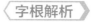

字根导图

艹

木 车 玉 虫 吕 糸

荣 苹 莹 萤 营 萦

注：字根艹多位于字的上部，横钩伸展。

字根解析 **字根控笔**

左低右高

艹

横钩写长

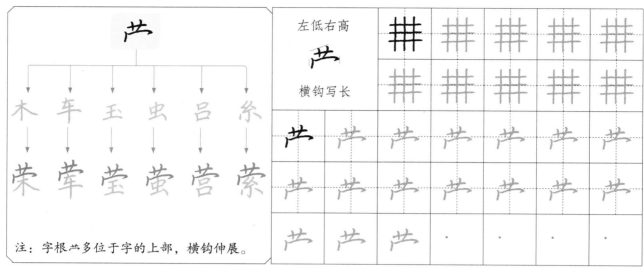

字根应用

多横等距 荣 捺画伸展	荣	荣	荣	荣			荣	荣	
	荣	荣	荣	荣			荣	荣	

横钩伸展 莹 多横等距	莹	莹	莹	莹			莹	莹	
	莹	莹	莹	莹			莹	莹	

多横等距 萤 底部齐平	萤	萤	萤	萤			萤	萤	
	萤	萤	萤	萤			萤	萤	

"口"部居中 营 上"口"小，下"口"大	营	营	营	营			营	营	
	营	营	营	营			营	营	

拓展应用	苹	苹	苹			萦	萦	萦	

双姿要领

一、正确的写字姿势

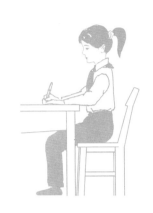

头摆正 头部端正,自然前倾,眼睛离桌面约一尺。

肩放平 双肩放平,双臂自然下垂,左右撑开,保持一定的距离。左手按纸,右手握笔。

腰挺直 身子坐稳,上身保持正直,略微前倾,胸离桌子一拳的距离,全身自然、放松。

脚踏实 两脚放平,左右分开,自然踏稳。

二、正确的执笔方法

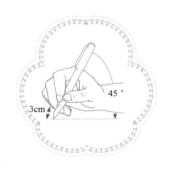

正确的执笔方法,应是三指执笔法。具体要求是:右手执笔,拇指、食指、中指分别从三个方向捏住离笔尖 3cm 左右的笔杆下端。食指稍前,拇指稍后,中指在内侧抵住笔杆,无名指和小指依次自然地放在中指的下方并向手心弯曲。笔杆上端斜靠在食指指根处,笔杆和纸面约呈 45°。执笔要做到"指实掌虚",即手指握笔要实、掌心要空,这样书写起来才能灵活运笔。

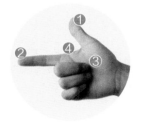

四点定位记心中

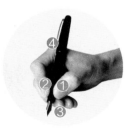

①与②捏笔杆
③稍用力抵住笔
④托起笔杆

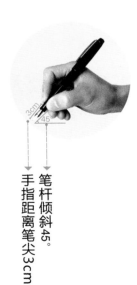

手指距离笔尖3cm
笔杆倾斜45°

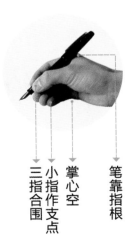

三指合围
小指作支点
掌心空
笔靠指根

第十三节 字根 尞

字根导图

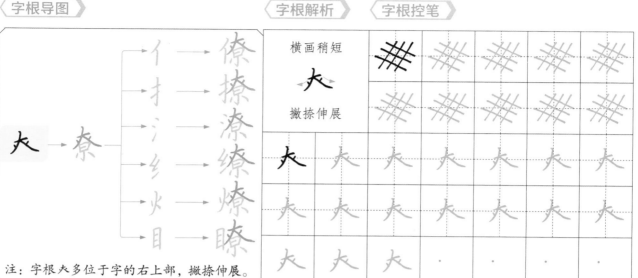

注：字根尞多位于字的右上部，撇捺伸展。

字根解析　字根控笔

横画稍短

尞

撇捺伸展

字根应用

| 左窄右宽
僚
竖钩居中 | 僚 | 僚 | 僚 | 僚 | | | 僚 | 僚 | | |

| 竖钩居中
潦
捺画伸展 | 潦 | 潦 | 潦 | 潦 | | | 潦 | 潦 | | |

| 竖钩居中
缭
捺画伸展 | 缭 | 缭 | 缭 | 缭 | | | 缭 | 缭 | | |

| 竖钩居中
瞭
捺画伸展 | 瞭 | 瞭 | 瞭 | 瞭 | | | 瞭 | 瞭 | | |

拓展应用 | 撩 | 撩 | 撩 | | | 燎 | 燎 | 燎 | |

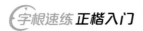

控笔训练（一）

　　基础线条的控笔练习，主要训练摆动手腕以书写横线、收缩手指以书写竖线的能力。书写时需注意线条运行的方向和线条之间的距离。

（控笔临写）

第十二节 字根 癶

注：字根癶多位于字的上部，撇捺伸展，盖住下部。

两撇靠上
癶
撇捺伸展

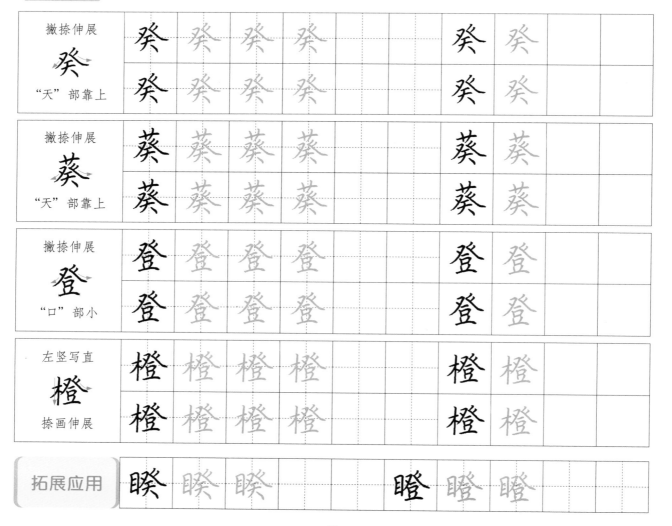

撇捺伸展 癸 "天"部靠上	癸	癸	癸	癸			癸	癸		
	癸	癸	癸	癸			癸	癸		
撇捺伸展 葵 "天"部靠上	葵	葵	葵	葵			葵	葵		
	葵	葵	葵	葵			葵	葵		
撇捺伸展 登 "口"部小	登	登	登	登			登	登		
	登	登	登	登			登	登		
左竖写直 橙 捺画伸展	橙	橙	橙	橙			橙	橙		
	橙	橙	橙	橙			橙	橙		

拓展应用 | 瞬 | 瞬 | 瞬 | | | 瞪 | 瞪 | 瞪 |

49

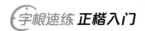

控笔训练（二）

　　圆弧线的控笔练习，主要训练手指带动手腕以书写弧线的能力，可锻炼手指、手腕控笔的稳定性和灵活性。书写时可稍稍放慢速度，注意线条要流畅而圆润。

[控笔临写]

第十一节　字根 睪

〈字根导图〉

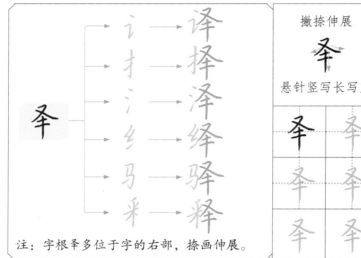

注：字根睪多位于字的右部，捺画伸展。

〈字根解析〉　〈字根控笔〉

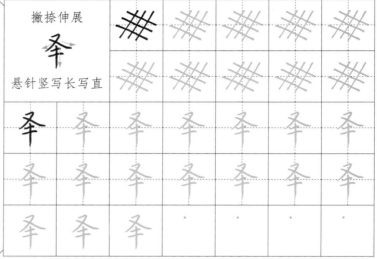

撇捺伸展
睪
悬针竖写长写直

〈字根应用〉

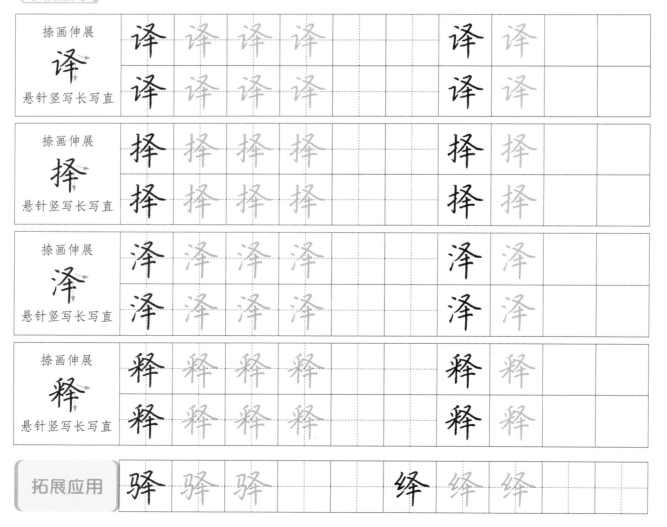

捺画伸展 译 悬针竖写长写直	译	译	译	译			译	译		
捺画伸展 择 悬针竖写长写直	择	择	择	择			择	择		
捺画伸展 泽 悬针竖写长写直	泽	泽	泽	泽			泽	泽		
捺画伸展 释 悬针竖写长写直	释	释	释	释			释	释		

| 拓展应用 | 驿 | 驿 | 驿 | | | 绎 | 绎 | 绎 |

控笔训练（三）

　　简单几何图形组合的控笔练习，主要训练均匀分割空间的能力。书写时注意观察图形内部空间的大小及线条之间的位置关系。

控笔临写

第十节 字根 聿

字根导图

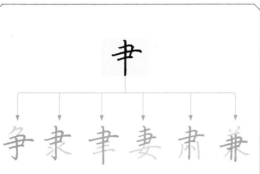

注：字根聿多作为字的中心骨架，支撑起整个字。

字根解析　　字根控笔

竖画写长写直

聿

多横等距

字根应用

竖画写长写直　聿　多横等距	聿	聿	聿	聿		聿	聿		
	聿	聿	聿	聿		聿	聿		

多横等距　妻　"女"部横画写长	妻	妻	妻	妻		妻	妻		
	妻	妻	妻	妻		妻	妻		

横画写长　肃　三笔等距	肃	肃	肃	肃		肃	肃		
	肃	肃	肃	肃		肃	肃		

竖钩写长写直　隶　捺画伸展	隶	隶	隶	隶		隶	隶		
	隶	隶	隶	隶		隶	隶		

拓展应用	兼	兼	兼			争	争	争	

第一章 偏旁部首字根

　　本书主要是偏旁部件字根，根据字根的类型，分为偏旁部首字根和汉字部件字根。偏旁部首字根是指字典中常用的偏旁部首，下面对偏旁部首字根进行了汇总，学习本章之前，先练一练每个偏旁部首字根。

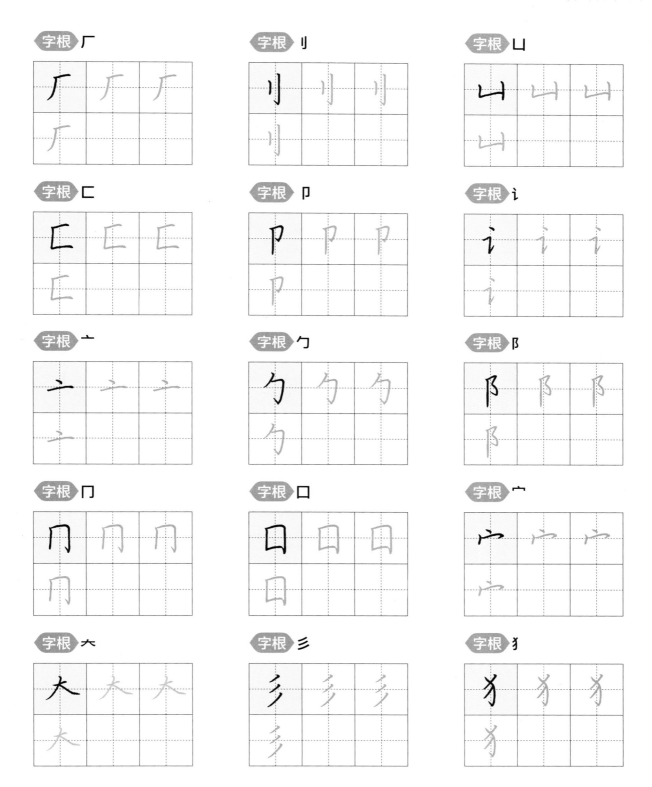

第九节 字根 止

字根导图

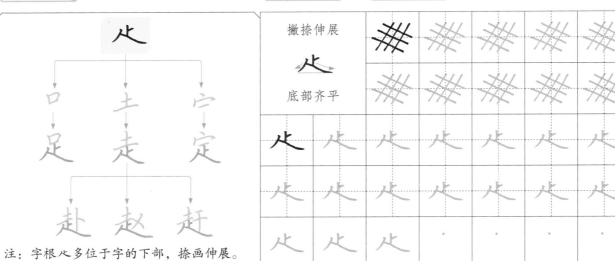

注：字根止多位于字的下部，捺画伸展。

字根解析　**字根控笔**

撇捺伸展					
止 底部齐平					

字根应用

| "口"部稍小 止 撇捺伸展 | 足 | 足 | 足 | 足 | | 足 | 足 | | |

| 撇捺伸展 走 竖画对正 | 走 | 走 | 走 | 走 | | 走 | 走 | | |

| 撇、点靠内 赵 平捺伸展 | 赵 | 赵 | 赵 | 赵 | | 赵 | 赵 | | |

| 上窄下宽 定 撇捺伸展 | 定 | 定 | 定 | 定 | | 定 | 定 | | |

| 拓展应用 | 赴 | 赴 | 赴 | | | 赶 | 赶 | 赶 | | |

字根 忄

字根 夂

字根 辶

字根 扌

字根 纟

字根 攵

字根 灬

字根 夫

字根 钅

字根 疒

字根 关

字根 虍

字根 足

字根 雨

第八节 字根 仾

字根导图

注：字根仾多位于字的下部，撇捺伸展。

字根解析 字根控笔

撇捺伸展

竖提写长

字根应用

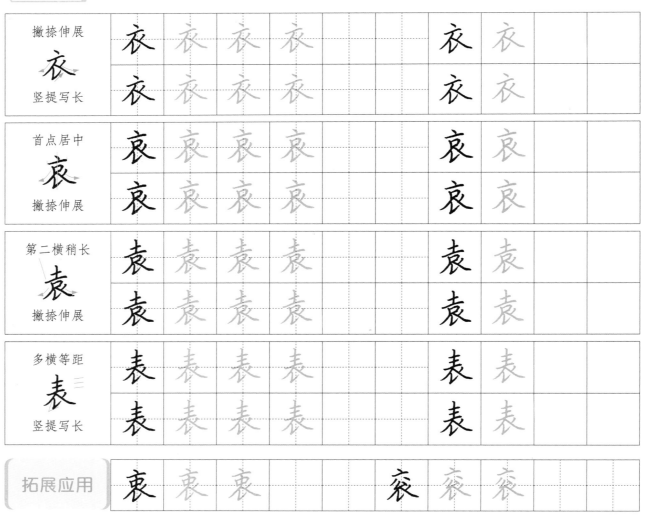

撇捺伸展 衣 竖提写长	衣 衣 衣 衣					衣 衣		
首点居中 哀 撇捺伸展	哀 哀 哀 哀					哀 哀		
第二横稍长 袁 撇捺伸展	袁 袁 袁 袁					袁 袁		
多横等距 表 竖提写长	表 表 表 表					表 表		

拓展应用 衰 衰 衰　　衰 衰 衰

 第一节　字根 厂

字根导图

厂　→　丁　→　斤
　　→　力　→　历
　　→　万　→　厉
　　→　犬　→　厌
　　→　土　→　压
　　→　里　→　厘

注：字根厂多作为字框，位于字的左上部。

字根解析　**字根控笔**

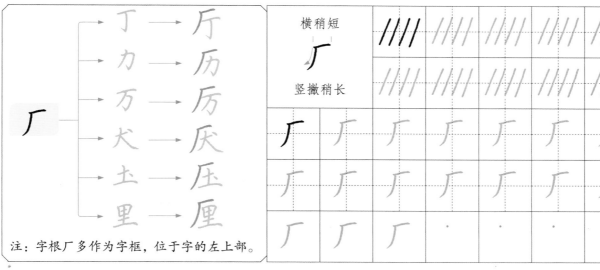

横稍短
厂
竖撇稍长

字根应用

竖撇稍长 斤 竖钩写直写长	斤 斤 斤 斤					斤 斤		
	斤 斤 斤 斤					斤 斤		

竖撇稍长 历 "力"部稍右伸	历 历 历 历					历 历		
	历 历 历 历					历 历		

竖撇稍长 厌 捺画伸展	厌 厌 厌 厌					厌 厌		
	厌 厌 厌 厌					厌 厌		

竖撇稍长 压 末横稍长	压 压 压 压					压 压		
	压 压 压 压					压 压		

拓展应用	厉 厉 厉				厘 厘 厘		

第七节 字根 *

〈字根导图〉

氵 → 汤
土 → 场
扌 → 扬
木 → 杨
月 → 肠
申 → 畅

注：字根易多位于字的右部，撇画间距、方向一致。

〈字根解析〉 〈字根控笔〉

双撇平行

横折折折钩内收

〈字根应用〉

| 左窄右宽 汤 横折折折钩内收 | 汤 | 汤 | 汤 | 汤 | | 汤 | 汤 | |
| 汤 | 汤 | 汤 | 汤 | | 汤 | 汤 | |

| 左窄右宽 扬 横折折折钩内收 | 扬 | 扬 | 扬 | 扬 | | 扬 | 扬 | |
| 扬 | 扬 | 扬 | 扬 | | 扬 | 扬 | |

| 左窄右宽 杨 横折折折钩内收 | 杨 | 杨 | 杨 | 杨 | | 杨 | 杨 | |
| 杨 | 杨 | 杨 | 杨 | | 杨 | 杨 | |

| 竖写长写直 畅 横折折折钩内收 | 畅 | 畅 | 畅 | 畅 | | 畅 | 畅 | |
| 畅 | 畅 | 畅 | 畅 | | 畅 | 畅 | |

拓展应用 场 场 场　　肠 肠 肠

第二节 字根 刂

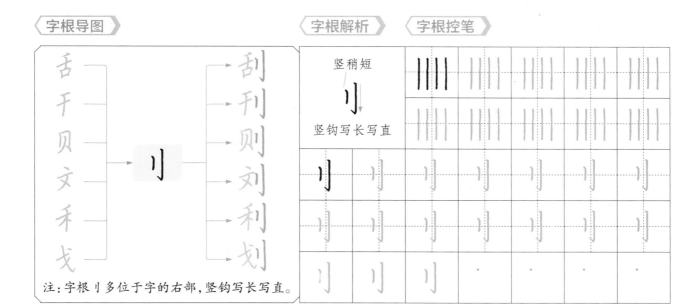

字根导图

舌 干 贝 文 禾 戈 → 刂 → 刮 刊 则 刘 利 划

注：字根刂多位于字的右部，竖钩写长写直。

字根解析 **字根控笔**

竖稍短
刂
竖钩写长写直

字根应用

左竖稍斜 刊 竖钩写长写直	刊	刊	刊	刊		刊	刊		
	刊	刊	刊	刊		刊	刊		

多竖等距 则 竖钩写长写直	则	则	则	则		则	则		
	则	则	则	则		则	则		

点画居中 刘 竖钩写长写直	刘	刘	刘	刘		刘	刘		
	刘	刘	刘	刘		刘	刘		

横画左伸 利 竖钩写长写直	利	利	利	利		利	利		
	利	利	利	利		利	利		

拓展应用	刮	刮	刮			划	划	划	

8

第六节　字根 丁

字根导图

丁 → 行 → 衍
　　　　　衔
　　　　　街
　　　　　衡

注：字根丁多位于字的右部，竖钩写长写直。

字根解析　字根控笔

竖钩写长写直

丁

竖钩居中

字根应用

左窄右宽　行　竖钩写长写直	行	行	行	行		行	行		

右部最宽　衍　竖钩写长写直	衍	衍	衍	衍		衍	衍		

三部等宽　衔　竖钩写长写直	衔	衔	衔	衔		衔	衔		

多横等距　街　竖钩写长写直	街	街	街	街		街	街		

拓展应用	衙	衙	衙			衡	衡	衡		

43

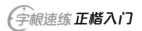

第三节 字根凵

字根导图

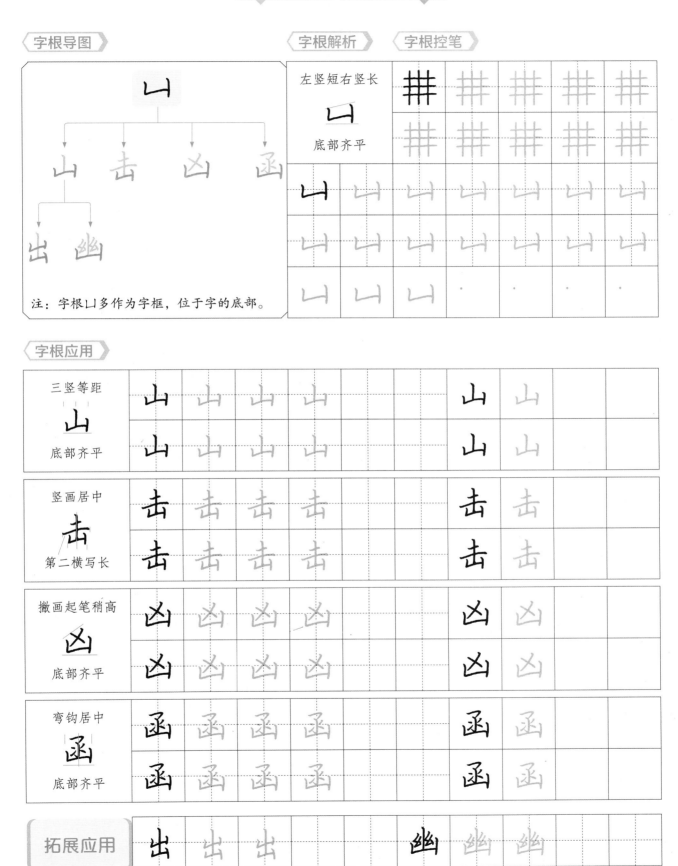

凵

山 击 凶 函

出 幽

注：字根凵多作为字框，位于字的底部。

字根解析 字根控笔

左竖短右竖长

凵

底部齐平

字根应用

三竖等距 山 底部齐平	山	山	山	山		山	山	
	山	山	山	山		山	山	
竖画居中 击 第二横写长	击	击	击	击		击	击	
	击	击	击	击		击	击	
撇画起笔稍高 凶 底部齐平	凶	凶	凶	凶		凶	凶	
	凶	凶	凶	凶		凶	凶	
弯钩居中 函 底部齐平	函	函	函	函		函	函	
	函	函	函	函		函	函	

| 拓展应用 | 出 | 出 | 出 | | 幽 | 幽 | 幽 | |

第五节 字根 廾

字根导图

字根解析　字根控笔

注：字根廾多位于字的下部，横画靠上，末竖写长。

横画写长

廾

悬针竖写长写直

字根应用

第二横写长
开
悬针竖写长写直

第二横写长
卉
悬针竖写长写直

下部横画写长
异
悬针竖写长写直

下部横画写长
弄
悬针竖写长写直

拓展应用　升　升　升　　　　弃　弃　弃

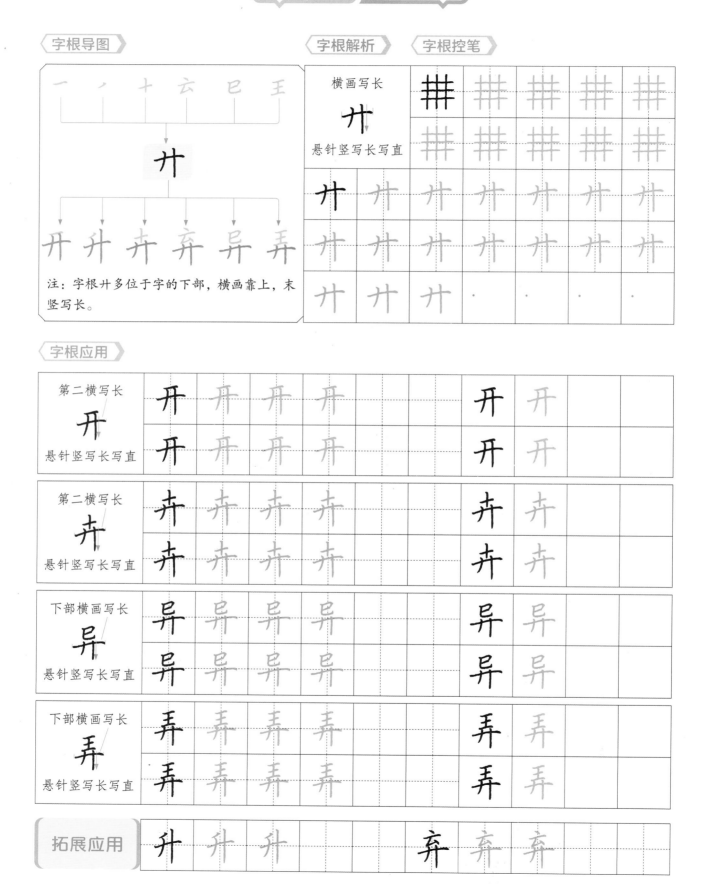

第四节 字根匚

〈字根导图〉

匚

氵 → 汇
乂 → 区
儿 → 匹
王 → 匡
甲 → 匣
矢 → 医

注：字根匚多作为字框，位于字的外部。

〈字根解析〉 〈字根控笔〉

上横短
匚
下横长

〈字根应用〉

左窄右宽 汇 上横短，下横长	汇 汇 汇 汇		汇 汇
上横短，下横长 区 撇、点靠内	区 区 区 区		区 区
上横短，下横长 匣 多横等距	匣 匣 匣 匣		匣 匣
上横短，下横长 医 "矢"部靠内	医 医 医 医		医 医

拓展应用 | 匹 匹 匹 | | 匡 匡 匡 |

第四节 | 字根 儿

〈 字根导图 〉

注：字根儿多位于字的下部，竖弯钩伸展。

〈 字根解析 〉 〈 字根控笔 〉

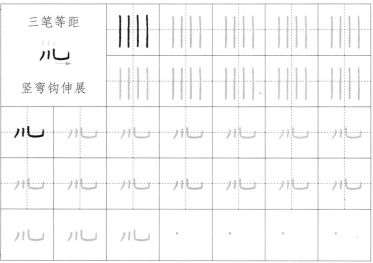

三笔等距
儿
竖弯钩伸展

〈 字根应用 〉

| 左窄右宽
流
竖弯钩伸展 | 流 | 流 | 流 | 流 | | 流 | 流 |
| | 流 | 流 | 流 | 流 | | 流 | 流 |

| 左窄右宽
琉
竖弯钩伸展 | 琉 | 琉 | 琉 | 琉 | | 琉 | 琉 |
| | 琉 | 琉 | 琉 | 琉 | | 琉 | 琉 |

| 左窄右宽
梳
竖弯钩伸展 | 梳 | 梳 | 梳 | 梳 | | 梳 | 梳 |
| | 梳 | 梳 | 梳 | 梳 | | 梳 | 梳 |

| 点画居中
荒
竖弯钩伸展 | 荒 | 荒 | 荒 | 荒 | | 荒 | 荒 |
| | 荒 | 荒 | 荒 | 荒 | | 荒 | 荒 |

| 拓展应用 | 谎 | 谎 | 谎 | | | 慌 | 慌 | 慌 |

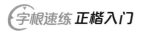

偏旁部件

第五节 字根 卩

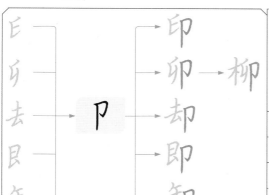

字根导图

注：字根卩多位于字的右部，稍偏下，悬针竖写长写直。

字根解析　字根控笔

悬针竖写长写直

横折钩内收

字根应用

| 左高右低 印 悬针竖写长写直 | 印 | 印 | 印 | 印 | | 印 | 印 | | |
| | 印 | 印 | 印 | 印 | | 印 | 印 | | |

| 左高右低 卯 悬针竖写长写直 | 卯 | 卯 | 卯 | 卯 | | 卯 | 卯 | | |
| | 卯 | 卯 | 卯 | 卯 | | 卯 | 卯 | | |

| 左高右低 却 悬针竖写长写直 | 却 | 却 | 却 | 却 | | 却 | 却 | | |
| | 却 | 却 | 却 | 却 | | 却 | 却 | | |

| 多横等距 即 左高右低 | 即 | 即 | 即 | 即 | | 即 | 即 | | |
| | 即 | 即 | 即 | 即 | | 即 | 即 | | |

拓展应用　柳 柳 柳　　　卸 卸 卸

11

第三节 字根巴

字根导图

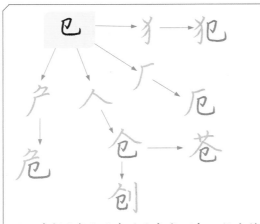

注：字根巴多位于字的右部或下部，竖弯钩向右伸展。

字根解析 **字根控笔**

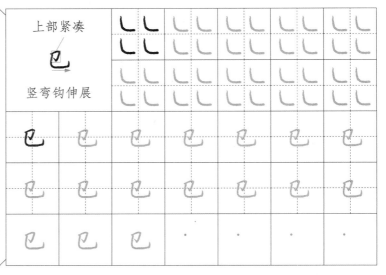

上部紧凑
巴
竖弯钩伸展

字根应用

左窄右宽 犯 竖弯钩伸展	犯 犯 犯 犯					犯 犯	
	犯 犯 犯 犯					犯 犯	
撇捺伸展 仓 竖弯钩伸展	仓 仓 仓 仓					仓 仓	
	仓 仓 仓 仓					仓 仓	
撇画伸展 厄 竖弯钩伸展	厄 厄 厄 厄					厄 厄	
	厄 厄 厄 厄					厄 厄	
撇画伸展 危 竖弯钩伸展	危 危 危 危					危 危	
	危 危 危 危					危 危	

拓展应用 | 创 创 创 | | | 苍 苍 苍 | |

第六节 字根讠

字根导图 字根解析 字根控笔

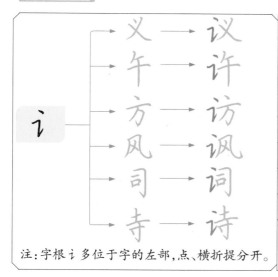

讠
义 → 议
午 → 许
方 → 访
风 → 讽
司 → 词
寺 → 诗

注:字根讠多位于字的左部,点、横折提分开。

点、横折提分开

讠

竖稍左斜

字根应用

左窄右宽 **议** 捺画伸展	议	议	议	议			议	议
	议	议	议	议			议	议
左窄右宽 **许** 末竖写长写直	许	许	许	许			许	许
	许	许	许	许			许	许
左窄右宽 **访** 右部点画居中	访	访	访	访			访	访
	访	访	访	访			访	访
左窄右宽 **讽** 横折斜钩伸展	讽	讽	讽	讽			讽	讽
	讽	讽	讽	讽			讽	讽

拓展应用	词	词	词			诗	诗	诗	

第二节 字根 丂

字根导图

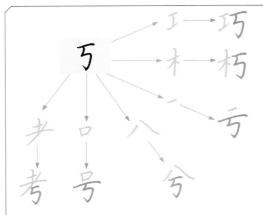

注：字根丂多位于字的右部或下部，竖折折钩内收。

字根解析 字根控笔

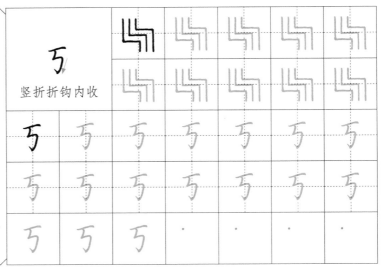

丂
竖折折钩内收

字根应用

左部靠上 巧 竖折折钩内收	巧	巧	巧	巧			巧	巧	
	巧	巧	巧	巧			巧	巧	
竖画写长写直 朽 竖折折钩内收	朽	朽	朽	朽			朽	朽	
	朽	朽	朽	朽			朽	朽	
撇捺伸展 兮 竖折折钩内收	兮	兮	兮	兮			兮	兮	
	兮	兮	兮	兮			兮	兮	
"口"部居中 号 中横写长	号	号	号	号			号	号	
	号	号	号	号			号	号	

| 拓展应用 | 亏 | 亏 | 亏 | | | 考 | 考 | 考 | |

第七节　字根一

〈字根导图〉

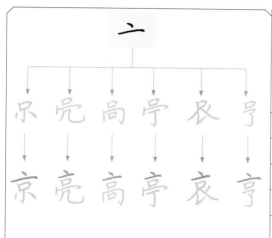

注：字根一多位于字的上部，点画居中。

〈字根解析〉　〈字根控笔〉

点画居中
一
横画写长

〈字根应用〉

首点居中 京 最后两点左右相对	京	京	京	京			京	京		
亮 横折弯钩伸展	亮	亮	亮	亮			亮	亮		
点画居中 高 "口"部稍小	高	高	高	高			高	高		
点画居中 亭 中部写宽	亭	亭	亭	亭			亭	亭		

| 拓展应用 | 亭 | 亭 | 亭 | | | 哀 | 哀 | 哀 | | |

第一节 字根厶

字根导图

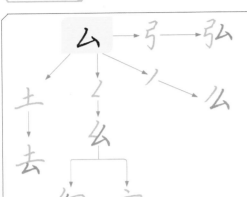

注：字根厶多位于字的右部或下部，末点稍长，底部齐平。

字根解析 **字根控笔**

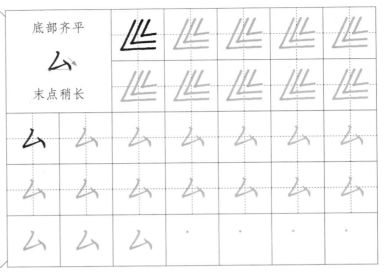

字根应用

| 左部窄长 弘 右部靠上 | 弘 弘 弘 弘 | | | | 弘 弘 | |
| 弘 弘 弘 弘 | | | | 弘 弘 | |

| 首撇稍长 厶 底部齐平 | 厶 厶 厶 厶 | | | | 厶 厶 | |
| 厶 厶 厶 厶 | | | | 厶 厶 | |

| 撇折上小下大 幺 底部齐平 | 幺 幺 幺 幺 | | | | 幺 幺 | |
| 幺 幺 幺 幺 | | | | 幺 幺 | |

| 第二横写长 去 底部齐平 | 去 去 去 去 | | | | 去 去 | |
| 去 去 去 去 | | | | 去 去 | |

拓展应用 | 玄 玄 玄 | | | | 幻 幻 幻 | |

38

第八节 字根勹

字根导图

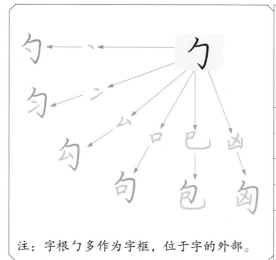

注：字根勹多作为字框，位于字的外部。

字根解析 字根控笔

	首撇稍斜					
	勹					
	横折钩内收					

字根应用

| 横折钩内收
勹
点靠上 | 勹 | 勹 | 勹 | 勹 | | 勹 | 勹 | |
| | 勹 | 勹 | 勹 | 勹 | | 勹 | 勹 | |

| 横折钩内收
匀
点、提靠上 | 匀 | 匀 | 匀 | 匀 | | 匀 | 匀 | |
| | 匀 | 匀 | 匀 | 匀 | | 匀 | 匀 | |

| 横折钩内收
勾
撇折、点靠上 | 勾 | 勾 | 勾 | 勾 | | 勾 | 勾 | |
| | 勾 | 勾 | 勾 | 勾 | | 勾 | 勾 | |

| 横折钩内收
句
"口"部靠上 | 句 | 句 | 句 | 句 | | 句 | 句 | |
| | 句 | 句 | 句 | 句 | | 句 | 句 | |

| 拓展应用 | 包 | 包 | 包 | | | 匈 | 匈 | 匈 | |

字根 聿

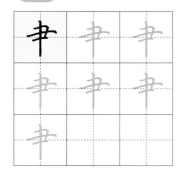

字根 圣

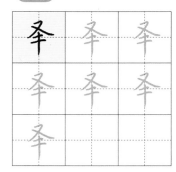

字根 癶

字根 大

字根 芇

字根 隹

字根 寒

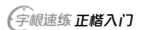
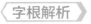

第九节 字根 阝

字根导图

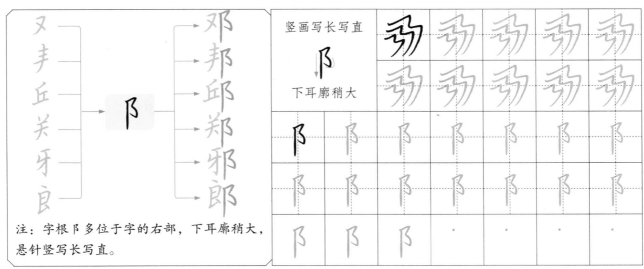

注：字根阝多位于字的右部，下耳廓稍大，
悬针竖写长写直。

字根解析 字根控笔

竖画写长写直

阝

下耳廓稍大

字根应用

底部左高右低 **邓** 竖画写长写直	邓	邓	邓	邓		邓	邓		
	邓	邓	邓	邓		邓	邓		
三横等距 **邦** 竖画写长写直	邦	邦	邦	邦		邦	邦		
	邦	邦	邦	邦		邦	邦		
左高右低 **邱** 末竖写长写直	邱	邱	邱	邱		邱	邱		
	邱	邱	邱	邱		邱	邱		
左高右低 **郑** 竖画写长写直	郑	郑	郑	郑		郑	郑		
	郑	郑	郑	郑		郑	郑		

拓展应用	郎	郎	郎			邪	邪	邪	

15

第二章 >> 汉字部件字根

　　偏旁部件字根，根据字根的类型，分为偏旁部首字根和汉字部件字根。汉字部件字根，主要是指汉字里一些有特点的部件，是汉字的重要组成部分。下面对汉字部件字根进行了汇总，学习本章之前，先练一练每个汉字部件字根。

字根 厶

字根 丂

字根 巴

字根 川

字根 廾

字根 于

字根 另

字根 伥

字根 此

第十节 字根冂

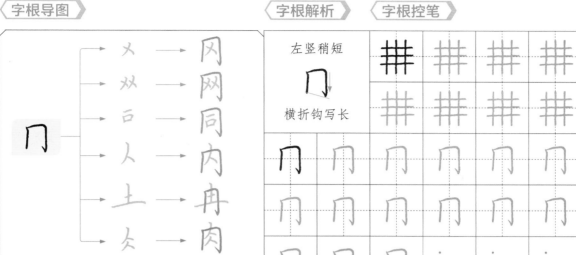

注：字根冂多作为字框，框形稳定。

字根解析　**字根控笔**

左竖稍短

冂

横折钩写长

字根应用

横折钩写长写直 冈 撇、点靠上	冈	冈	冈	冈			冈	冈		
	冈	冈	冈	冈			冈	冈		
横折钩写长写直 同 四横等距	同	同	同	同			同	同		
	同	同	同	同			同	同		
左竖稍短 内 横折钩写长写直	内	内	内	内			内	内		
	内	内	内	内			内	内		
三竖等距 冉 三横等距	冉	冉	冉	冉			冉	冉		
	冉	冉	冉	冉			冉	冉		

拓展应用	网	网	网			肉	肉	肉		

第二十九节　字根 雨

字根导图　　　　　　　　　　字根解析　　字根控笔

注：字根雨多位于字的上部，形态扁宽。

四点靠内

雨

中部写宽

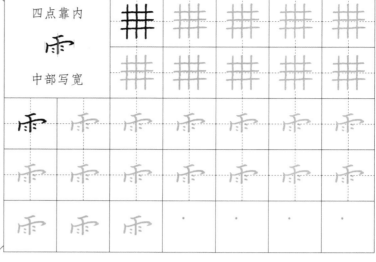

字根应用

上宽下窄 雪 多横等距	雪	雪	雪	雪		雪	雪		
	雪	雪	雪	雪		雪	雪		
上宽下窄 雷 多横等距	雷	雷	雷	雷		雷	雷		
	雷	雷	雷	雷		雷	雷		
上部扁宽 霄 下部瘦长	霄	霄	霄	霄		霄	霄		
	霄	霄	霄	霄		霄	霄		
多横等距 霏 左竖短，右竖长	霏	霏	霏	霏		霏	霏		
	霏	霏	霏	霏		霏	霏		

| 拓展应用 | 震 | 震 | 震 | | | 零 | 零 | 零 | | |

第十一节　字根口

字根导图

注：字根口多作为字框，框形稳定。

字根解析　字根控笔

左竖短，横折长
口
框形稳定

字根应用

左竖短，横折长
囚
外框稳定

左竖短，横折长
团
外框稳定

左竖短，横折长
园
外框稳定

左竖短，横折长
困
三竖等距

拓展应用　　因　　　　　　固

第二十八节　字根 足

字根导图

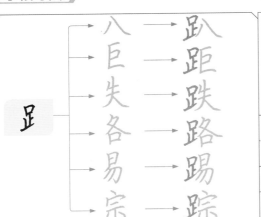

八 → 趴
巨 → 距
失 → 跌
各 → 路
易 → 踢
宗 → 踪

注：字根足多位于字的左部，多横等距，提画左伸。

字根解析　**字根控笔**

多横等距　足
右侧齐平

字根应用

提画左伸 趴　捺画伸展	趴	趴	趴	趴		趴	趴		
	趴	趴	趴	趴		趴	趴		

提画左伸 距　多横等距	距	距	距	距		距	距		
	距	距	距	距		距	距		

提画左伸 跌　捺画伸展	跌	跌	跌	跌		跌	跌		
	跌	跌	跌	跌		跌	跌		

提画左伸 路　捺画伸展	路	路	路	路		路	路		
	路	路	路	路		路	路		

拓展应用	踢	踢	踢			踪	踪	踪	

第十二节　字根宀

字根导图

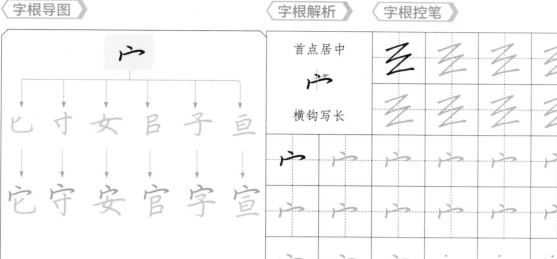

宀

匕　寸　女　吕　子　亘

它　守　安　官　字　宣

注：字根宀多位于字头，写扁写宽。

字根解析　　字根控笔

首点居中

宀

横钩写长

字根应用

首点居中 它 竖弯钩伸展	它	它	它	它			它	它		
	它	它	它	它			它	它		
首点居中 守 竖钩写长写直	守	守	守	守			守	守		
	守	守	守	守			守	守		
首点居中 安 "女"部横画写长	安	安	安	安			安	安		
	安	安	安	安			安	安		
首点居中 官 多横等距	官	官	官	官			官	官		
	官	官	官	官			官	官		

| 拓展应用 | 字 | 字 | 字 | | | | 宣 | 宣 | 宣 | |

第二十七节 字根 虍

字根导图

注：字根虍多作为字框，位于字的上部，撇画伸展。

字根解析 字根控笔

	多横等距					
	虍 撇画伸展					

字根应用

撇画伸展 虎 横折弯钩伸展	虎	虎	虎	虎		虎	虎
	虎	虎	虎	虎		虎	虎

撇画伸展 虏 横折钩内收	虏	虏	虏	虏		虏	虏
	虏	虏	虏	虏		虏	虏

撇画伸展 虑 "心"部扁宽	虑	虑	虑	虑		虑	虑
	虑	虑	虑	虑		虑	虑

撇画伸展 虚 末横稍长	虚	虚	虚	虚		虚	虚
	虚	虚	虚	虚		虚	虚

拓展应用	虔	虔	虔		虞	虞	虞

第十三节 | 字根 大

 字根导图

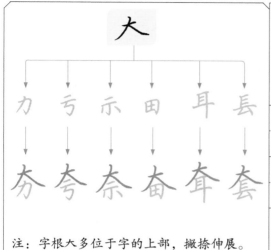

注：字根大多位于字的上部，撇捺伸展。

字根解析 字根控笔

横画稍短
大
撇捺伸展

字根应用

撇捺伸展 夯 "力"部靠上	夯	夯	夯	夯		夯	夯		
	夯	夯	夯	夯		夯	夯		

撇捺伸展 夸 竖折折钩内收	夸	夸	夸	夸		夸	夸		
	夸	夸	夸	夸		夸	夸		

撇捺伸展 奈 竖钩居中	奈	奈	奈	奈		奈	奈		
	奈	奈	奈	奈		奈	奈		

撇捺伸展 奋 框内布白均匀	奋	奋	奋	奋		奋	奋		
	奋	奋	奋	奋		奋	奋		

拓展应用	奄	奄	奄			套	套	套		

第二十六节 字根 关

 字根导图

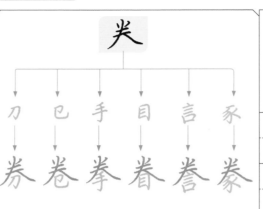

关

刀 巳 手 目 言 豕

券 卷 拳 眷 誉 豢

注：字根关多位于字的上部，撇捺伸展，盖住下部。

字根解析 字根控笔

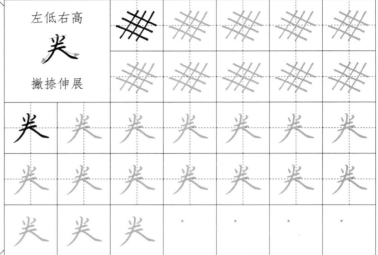

左低右高
关
撇捺伸展

字根应用

撇捺伸展 券 "刀"部靠上	券	券	券	券			券	券	
	券	券	券	券			券	券	
撇捺伸展 卷 竖弯钩稍短	卷	卷	卷	卷			卷	卷	
	卷	卷	卷	卷			卷	卷	
撇捺伸展 拳 弯钩写长	拳	拳	拳	拳			拳	拳	
	拳	拳	拳	拳			拳	拳	
多横等距 眷 撇捺伸展	眷	眷	眷	眷			眷	眷	
	眷	眷	眷	眷			眷	眷	

| 拓展应用 | 誉 | 誉 | 誉 | | | 豢 | 豢 | 豢 | |

第十四节 | 字根 彡

字根导图　　　　　　字根解析　字根控笔

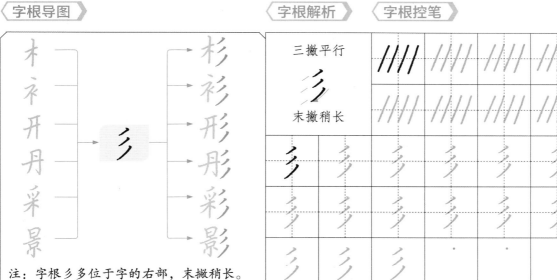

注：字根彡多位于字的右部，末撇稍长。

三撇平行 / 末撇稍长

字根应用

| 竖画写长写直 杉 末撇稍长 | 杉 | 杉 | 杉 | 杉 | | 杉 | 杉 | | |
| 杉 | 杉 | 杉 | 杉 | | 杉 | 杉 | | |

| 三撇平行 衫 末撇稍长 | 衫 | 衫 | 衫 | 衫 | | 衫 | 衫 | | |
| 衫 | 衫 | 衫 | 衫 | | 衫 | 衫 | | |

| 三撇平行 形 末撇稍长 | 形 | 形 | 形 | 形 | | 形 | 形 | | |
| 形 | 形 | 形 | 形 | | 形 | 形 | | |

| 横画左伸 彩 末撇稍长 | 彩 | 彩 | 彩 | 彩 | | 彩 | 彩 | | |
| 彩 | 彩 | 彩 | 彩 | | 彩 | 彩 | | |

| 拓展应用 | 形 | 形 | 形 | | | 影 | 影 | 影 | | |

第二十五节　字根广

字根导图

注：字根广多作为字框，位于字的左上部，撇画伸展。

字根解析　　**字根控笔**

点、提靠上
广
撇画伸展

字根应用

| 点、提靠上 广 弯钩写长 | 疗 | 疗 | 疗 | 疗 | | | 疗 | 疗 | | |
| | 疗 | 疗 | 疗 | 疗 | | | 疗 | 疗 | | |

| 第二撇稍短 疯 横折斜钩伸展 | 疯 | 疯 | 疯 | 疯 | | | 疯 | 疯 | | |
| | 疯 | 疯 | 疯 | 疯 | | | 疯 | 疯 | | |

| 首撇伸展 病 横折钩内收 | 病 | 病 | 病 | 病 | | | 病 | 病 | | |
| | 病 | 病 | 病 | 病 | | | 病 | 病 | | |

| 首撇伸展 疼 捺画伸展 | 疼 | 疼 | 疼 | 疼 | | | 疼 | 疼 | | |
| | 疼 | 疼 | 疼 | 疼 | | | 疼 | 疼 | | |

| **拓展应用** | 疾 | 疾 | 疾 | | | 痒 | 痒 | 痒 | | |

第十五节 字根 犭

字根导图

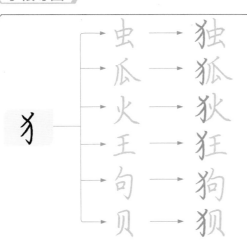

虫 → 独
瓜 → 狐
火 → 狄
王 → 狂
句 → 狗
贝 → 狈

注：字根犭多位于字的左部，形态窄长。

字根解析 字根控笔

首撇稍长
犭
弯钩先弯后直

字根应用

左窄右宽 **狂** 多横等距	狂	狂	狂	狂		狂	狂	
	狂	狂	狂	狂		狂	狂	
横折钩内收 **狗** "口"部靠上	狗	狗	狗	狗		狗	狗	
	狗	狗	狗	狗		狗	狗	
左窄右宽 **独** 末点稍长	独	独	独	独		独	独	
	独	独	独	独		独	独	
左窄右宽 **狐** 捺画伸展	狐	狐	狐	狐		狐	狐	
	狐	狐	狐	狐		狐	狐	

拓展应用

狄	狄	狄			狈	狈	狈	

第二十四节 字根钅

〈字根导图〉

十 → 针
中 → 钟
冈 → 钢
勾 → 钩
戋 → 钱
失 → 铁

注：字根钅多位于字的左部，多横等距。

〈字根解析〉　〈字根控笔〉

首撇稍长

钅

多横等距

〈字根应用〉

左窄右宽 针 悬针竖写长写直	针 针 针 针				针 针	
钟 左窄右宽 悬针竖写长写直	钟 钟 钟 钟				钟 钟	
钢 左窄右宽 横折钩写长	钢 钢 钢 钢				钢 钢	
钩 左窄右宽 横折钩内收	钩 钩 钩 钩				钩 钩	

拓展应用　钱 钱 钱　　铁 铁 铁

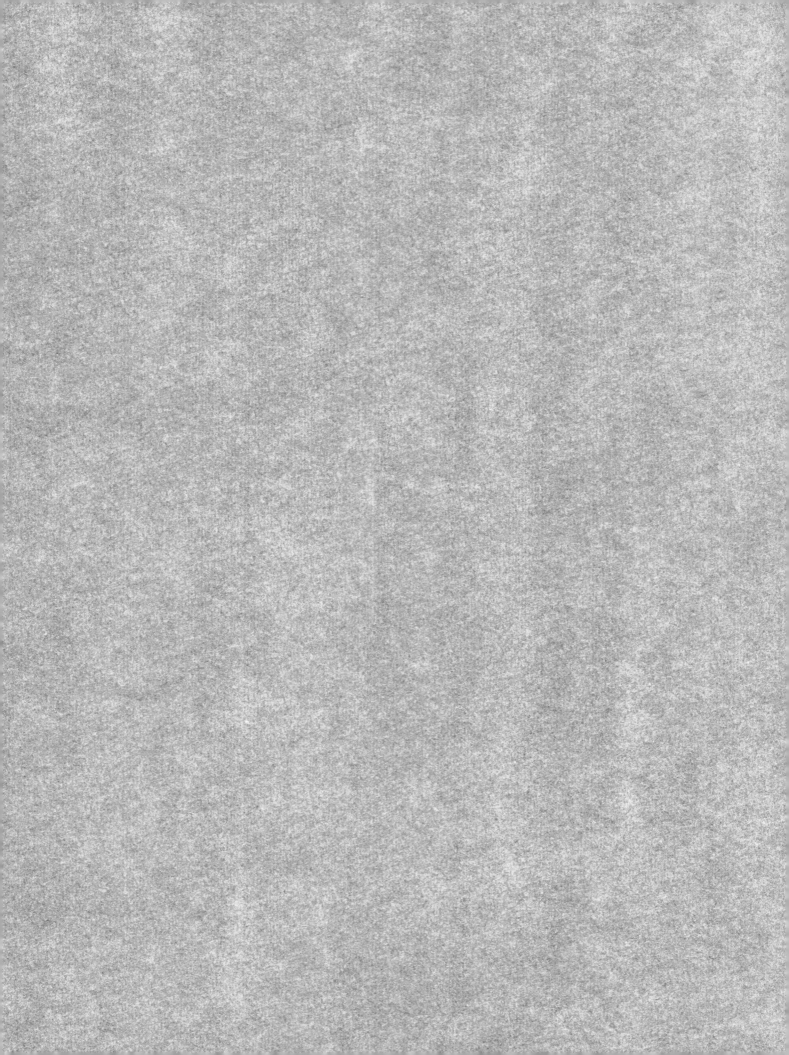

第十六节　字根忄

〈字根导图〉

乙 → 忆
亡 → 忙
夬 → 快
不 → 怀
白 → 怕
圣 → 怪

忄

注：字根忄多位于字的左部，竖画写长写直。

〈字根解析〉　〈字根控笔〉

左点低，右点高

忄

竖画写长写直

〈字根应用〉

竖画写长写直　忆　横折弯钩伸展	忆	忆	忆	忆		忆	忆	
	忆	忆	忆	忆		忆	忆	
竖画写长写直　忙　右部点画居中	忙	忙	忙	忙		忙	忙	
	忙	忙	忙	忙		忙	忙	
竖画写长写直　快　撇捺伸展	快	快	快	快		快	快	
	快	快	快	快		快	快	
左部竖画写长写直　怀　末点稍长	怀	怀	怀			怀	怀	
	怀	怀	怀	怀		怀	怀	

拓展应用	怕	怕	怕			怪	怪	怪

第二十三节 字根夫

字根导图

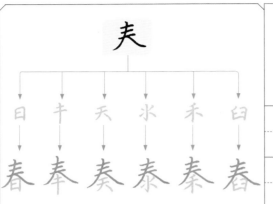

注：字根夫多位于字的上部，撇捺伸展，盖住下部。

字根解析　字根控笔

三横等距
夫
撇捺伸展

字根应用

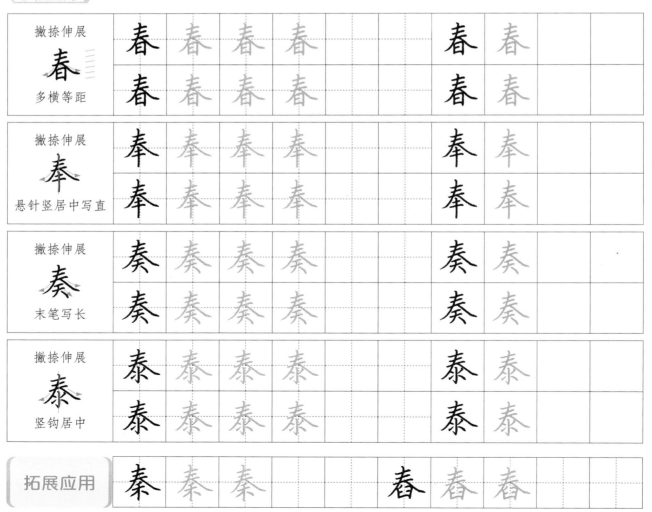

撇捺伸展 春 多横等距	春	春	春	春			春	春		
春	春	春	春			春	春			
撇捺伸展 奉 悬针竖居中写直	奉	奉	奉	奉			奉	奉		
奉	奉	奉	奉			奉	奉			
撇捺伸展 奏 末笔写长	奏	奏	奏	奏			奏	奏		
奏	奏	奏	奏			奏	奏			
撇捺伸展 泰 竖钩居中	泰	泰	泰	泰			泰	泰		
泰	泰	泰	泰			泰	泰			

拓展应用　秦 秦 秦　　　　春 春 春

第十七节 字根夂

字根导图

注：字根夂在字的各个部位均有运用。

字根解析 **字根控笔**

撇捺伸展
夂

字根应用

撇捺伸展 各 "口"部居中靠上	各	各	各			各	各		
	各	各	各	各		各	各		

撇捺伸展 备 "田"部居中靠上	备	备	备	备		备	备		
	备	备	备	备		备	备		

竖画居中 麦 撇捺伸展	麦	麦	麦	麦		麦	麦		
	麦	麦	麦	麦		麦	麦		

竖画起笔稍高 处 平捺伸展	处	处	处	处		处	处		
	处	处	处	处		处	处		

拓展应用	复	复	复			夏	夏	夏	

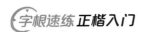

第二十二节 字根灬

字根导图

木 占 羊 者 执 列

灬

杰 点 羔 煮 热 烈

注：字根灬多位于字的下部，四点间距一致，左右伸展。

字根解析 · 字根控笔

四点间距一致

中间两点稍小

字根应用

竖画居中 杰 捺画稍长	杰	杰	杰	杰			杰	杰		
	杰	杰	杰	杰			杰	杰		
"口"部居中 点 上窄下宽	点	点	点	点			点	点		
	点	点	点	点			点	点		
三横等距 羔 上窄下宽	羔	羔	羔	羔			羔	羔		
	羔	羔	羔	羔			羔	羔		
横折斜钩伸展 热 底部齐平	热	热	热	热			热	热		
	热	热	热	热			热	热		

拓展应用	煮	煮	煮			烈	烈	烈		

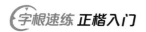
第十八节 字根 辶

字根导图

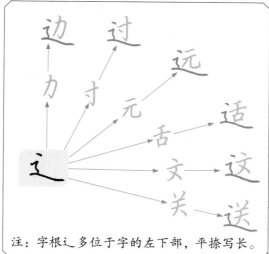

注：字根辶多位于字的左下部，平捺写长。

字根解析 字根控笔

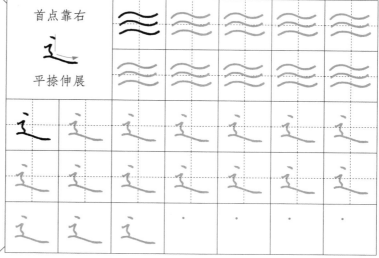

首点靠右

辶

平捺伸展

字根应用

"力"部靠内 边 平捺伸展	边	边	边	边			边	边		
	边	边	边	边			边	边		

"寸"部靠内 过 平捺伸展	过	过	过	过			过	过		
	过	过	过	过			过	过		

"元"部靠内 远 平捺伸展	远	远	远	远			远	远		
	远	远	远	远			远	远		

三横等距 适 平捺伸展	适	适	适	适			适	适		
	适	适	适	适			适	适		

拓展应用	这	这	这				送	送	送		

第二十一节 字根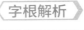

字根导图

注：字根夂多位于字的右部，捺画伸展。

字根解析　　字根控笔

横画起笔偏下

夂

撇捺伸展

字根应用

竖画写长写直 收 捺画伸展	收	收	收	收			收	收		
	收	收	收	收			收	收		
左右穿插 攻 右部撇捺伸展	攻	攻	攻	攻			攻	攻		
	攻	攻	攻	攻			攻	攻		
左部横画左伸 放 右部捺画伸展	放	放	放	放			放	放		
	放	放	放	放			放	放		
三横等距 故 捺画伸展	故	故	故	故			故	故		
	故	故	故	故			故	故		

| 拓展应用 | 枚 | 枚 | 枚 | | | 敬 | 敬 | 敬 | | |

27

第十九节 字根扌

字根导图　　　　　　　　　字根解析　　字根控笔

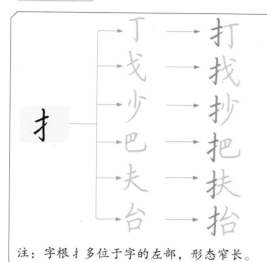

注：字根扌多位于字的左部，形态窄长。

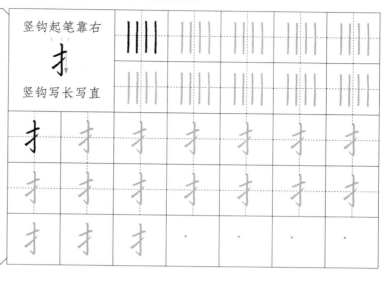

竖钩起笔靠右

竖钩写长写直

字根应用

| 左高右低　打 竖钩写长写直 | 打 | 打 | 打 | 打 | | 打 | 打 | |
| 打 | 打 | 打 | 打 | | 打 | 打 | |

| 左收右放　找 斜钩伸展 | 找 | 找 | 找 | 找 | | 找 | 找 | |
| 找 | 找 | 找 | 找 | | 找 | 找 | |

| 左低右高　抄 斜撇伸展 | 抄 | 抄 | 抄 | 抄 | | 抄 | 抄 | |
| 抄 | 抄 | 抄 | 抄 | | 抄 | 抄 | |

| 左高右低　把 竖弯钩伸展 | 把 | 把 | 把 | 把 | | 把 | 把 | |
| 把 | 把 | 把 | 把 | | 把 | 把 | |

拓展应用　| 扶 | 扶 | 扶 | | | 抬 | 抬 | 抬 | |

第二十节 字根 纟

〈字根导图〉

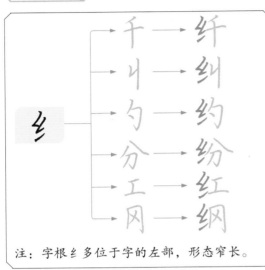

千 → 纤
丩 → 纠
勺 → 约
分 → 纷
工 → 红
冈 → 纲

纟

注：字根纟多位于字的左部，形态窄长。

〈字根解析〉 〈字根控笔〉

右侧齐平
纟
间距均匀

〈字根应用〉

左窄右宽 纤 末竖写长写直	纤 纤 纤 纤				纤 纤
	纤 纤 纤 纤				纤 纤

左右宽度相等 纠 末竖写长写直	纠 纠 纠 纠				纠 纠
	纠 纠 纠 纠				纠 纠

左窄右宽 约 横折钩内收	约 约 约 约				约 约
	约 约 约 约				约 约

左窄右宽 纷 捺画伸展	纷 纷 纷 纷				纷 纷
	纷 纷 纷 纷				纷 纷

拓展应用	红 红 红			纲 纲 纲	

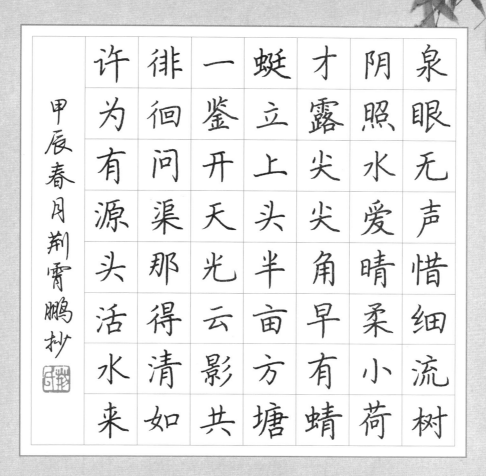

泉眼无声惜细流树
阴照水爱晴柔小荷
才露尖尖角早有蜻
蜓立上头半亩方塘
一鉴开天光云影共
徘徊问渠那得清如
许为有源头活水来
甲辰春月荆霄鹏抄

斗 方

　　指长宽相等的正方形书法作品幅式。落款上下均应留出适当空白，不可与正文齐平。印章应不大于落款字。

观看创作视频

观看创作视频

横幅

　　指长宽比例较悬殊的横向长方形书法作品幅式。在硬笔书法作品中，落款字较正文字小或与正文字大小相同。落款的上下不宜与正文齐平，应均留出适当空白。印章应不大于落款字。

B

C

字根 犭 字根应用：狂狗独狐狄狈

字根 忄 字根应用：忆忙快怀怕怪

字根 夂 字根应用：各备麦处复夏

字根 辶 字根应用：边过远适这送

字根 扌 字根应用：打找抄把扶抬

字根 纟 字根应用：纤纠约纷红纲

字根 攵 字根应用：收攻放故枚敬

字根 灬 字根应用：杰点羔热煮烈

字根 夫 字根应用：春奉奏泰秦舂

字根 钅 字根应用：针钟钢钩钱铁

字根 疒 字根应用：疗疯病疼疲痒

字根 龹 字根应用：券卷拳眷誊篝

字根 虍 字根应用：虎虏虑虚虔虞

字根 𧾷 字根应用：趴距跌路踢踪

字根 雨 字根应用：雪雷霄霏震零

字根 走 字根应用：足走赵定赴赶

字根 聿 字根应用：聿妻肃隶兼争

字根 睪 字根应用：译择泽释驿绎

字根 癶 字根应用：葵葵登橙睽睽

字根 大 字根应用：僚潦缭瞭撩燎

字根 艹 字根应用：荣莹萤营荦萦

字根 隹 字根应用：准谁难堆推维

字根 寒 字根应用：寒塞骞赛寨搴

字根分类表

《字根速练正楷入门·偏旁部件》

本书对45种偏旁部件字根进行了分类，根据字根的类型，分为偏旁部首字根和汉字部件字根。

1 偏旁部首字根：字典中常用的偏旁部首作为字根。

字根	厂	字根应用：厅历厌压厉厘

字根	刂	字根应用：刊则刘利刮划

字根	凵	字根应用：山击凶函出幽

字根	匚	字根应用：汇区匣医匹匡

字根	卩	字根应用：印卯却即柳卸

字根	讠	字根应用：议许访讽词诗

字根	亠	字根应用：京亮高亭亨衰

字根	勹	字根应用：勺勿

字根	阝	字根应用：邓邦邱

字根	冂	字根应用：冈同内

字根	囗	字根应用：囚团园困

字根	宀	字根应用：它守安官

字根	大	字根应用：夯夸奈奋奔

字根	彡	字根应用：杉衫形彩形影

2 汉字部件字根：指汉字里一些有特点的部件，是汉字的重要组成部分。

字根	厶	字根应用：弘么幺去玄幻

字根	丂	字根应用：巧朽分号亏考

字根	巳	字根应用：犯仓厄危创苍

字根	川	字根应用：流琉梳荒谎慌

字根	廾	字根应用：开卉异弄升

字根	亍	字根应用：行衍衔街

字根	易	字根应用：汤扬杨

字根	仪	字根应用：衣哀袁